U0112382

中華傳統節日

全國攝影大獎賽作品集

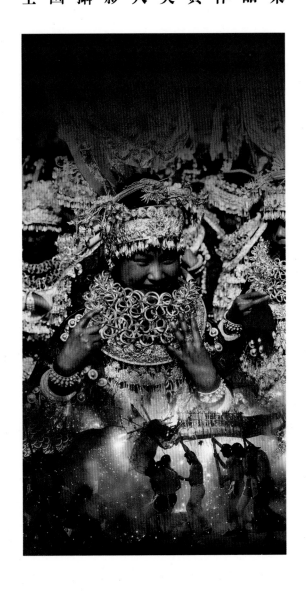

主辦單位

中華文化發展促進會

海　風　出　版　社

福建省攝影家協會

前　言

　　在廣袤的神州大地上，中華民族繁衍生息了幾千年。遼闊的疆域、悠久的歷史、衆多的民族，爲生活在這片土地上的人民提供了極爲生動、極富魅力的情感素材，中華傳統節日因而形式多樣，内容豐富，色彩斑斕。

　　由中華文化發展促進會、海風出版社和福建省攝影家協會聯合主辦的"中華傳統節日"全國攝影大獎賽，是國内首次以傳統節日爲主題的專題攝影大獎賽。大賽從一開始就引起了社會各界廣泛的關注，并得到全國各省、市攝影家協會和攝影愛好者的熱烈響應。

　　本次大賽從 2003 年 5 月到 11 月歷時半年，共收到了來自全國 31 個省、市、自治區和臺灣地區的攝影作品 3100 餘幅（組）。參賽作品以紀實寫真的風格記録了絢麗多姿的中華各民族傳統節日、從内陸到邊疆、從嶺南到塞北、從東海之濱到西部邊陲，形式各異的民族節日、風采獨具的民俗風情紛紛定格在鏡頭裏，充分展示了中國人民勤勞、勇敢、樂天的民族性格。

　　節日是一個民族歷史、宗教、文化的集中體現，在這些流傳至今的風俗裏，我們可以清晰地看到中華各民族社會生活的精彩畫面，聽到中華兒女走向美好生活執著的足音，真切地感受到勤勞勇敢、自强不息的民族精神。

　　今天，中華各民族同當今中國社會一樣，比過去任何時候都要開放、健全和堅强。我們有充分的理由相信，透過這些圖片所傳達出的民族精神和優秀的傳統文化，必將同傳統節日本身一樣，經久不衰，世代傳承。

金 獎

藏民展大佛歸來　崔博謙（遼寧）
凉山彝族火把節（組照）　胡小平（四川）

銀 獎

龍的傳人　　　　錢立新（浙江）
歡樂的水花　　　賈西林（廣東）
賀　春　　　　　李預端（上海）

銅 獎

走古事　　　　　梅志建（臺灣）
千年之禧長街宴　追　藝（雲南）
曬大佛　　　　　劉爲强（黑龍江）
雅美船祭　　　　張明芝（臺灣）
燒王船（組照）　張進翁（臺灣）

優秀獎

龍騰雲霧　　　　袁學軍（北京）
幸福水　　　　　賈西林（廣東）
新春第一曲　　　華　威（浙江）
心　願　　　　　王　琦（甘肅）
勐巴拉娜西——狂歡節（組照）追　藝（雲南）
陝北的正月（組照）黃新力（陝西）
飛雪迎春　　　　張青林（貴州）
巨龍鬧春　　　　劉建平（福建）
敬山神（組照）　王　琛（廣東）
草原雄鷹　　　　胡　鑒（浙江）
佛　歸　　　　　崔博謙（遼寧）
火之祭（組照）　李　旭（雲南）
節日中的苗族漢子　黃　奇（北京）
龍聲震天　　　　張叔民（上海）
賽馬節（組照）　張渝光（江蘇）
貼窗花　　　　　袁學軍（北京）
趕燈會　　　　　方華琪（廣東）
盛裝迎佳節　　　蒲永强（山東）
高原盛世　　　　王　琦（甘肅）
賽　衣（組照）　胡小平（四川）

入 選

盛　裝　　　　　李　勇（貴州）
火龍狂舞鬧元宵　陳立雄（廣東）
春　節　　　　　朱　劍（陝西）
歡騰安平橋　　　吳繼凡（福建）
歡慶腰鼓　　　　陳敢清（廣東）
西藏雪頓節　　　楊爲春（福建）
我愛猴哥　　　　曾繁閣（遼寧）
放生節　　　　　崔博謙（遼寧）
看法舞的人山　　黃仰超（廣東）
天上人間　　　　崔博謙（遼寧）
藏歷新年曬佛節（組照）　黃蕙英（廣東）
初一食餃年年餘　朱　劍（陝西）
關中社火　　　　馮曉偉（陝西）
媽祖千年祭　　　俞振海（福建）
社　火（組照）　胡武功（陝西）
正　月　　　　　何樹森（遼寧）
古城鬧社火　　　袁學軍（北京）
瑞雪迎祥　　　　傅宜强（江西）
元宵上燈　　　　胡　鑒（浙江）
老來樂　　　　　魯少河（山東）
鬧元宵　　　　　徐學仕（福建）
電光火炮鬧端午　車志輝（廣東）
過年了　　　　　王慶和（山東）
蛟龍金獅鬧土樓　黃啓人（福建）
金龍騰舞過端午　唐　鋒（浙江）
年年清明祭軒轅（組照）　王天育（陝西）
爭　雄　　　　　徐允學（廣西）
聖　地　　　　　孟德琪（北京）
祭海神（組照）　蔣長雲（福建）
歡顏一現　　　　林　獻（福建）
戰猶酣　　　　　王先寧（貴州）
打秋千　　　　　劉學文（貴州）

金　獎

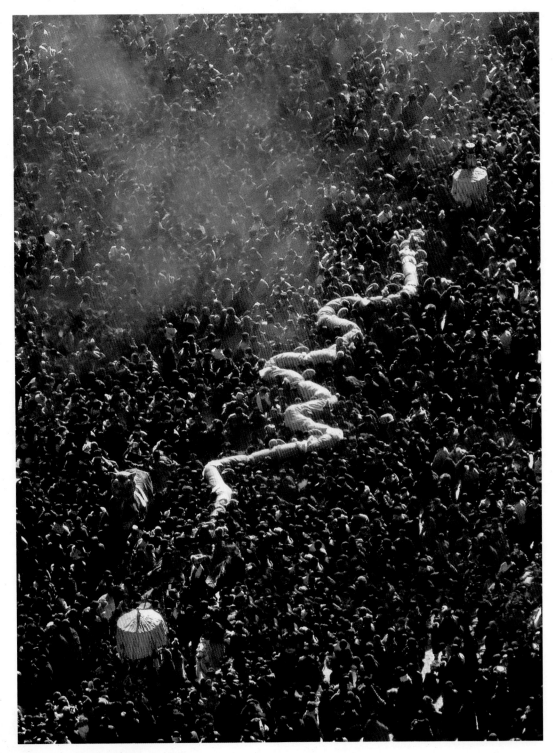

藏民展大佛歸來　崔博謙（遼寧）

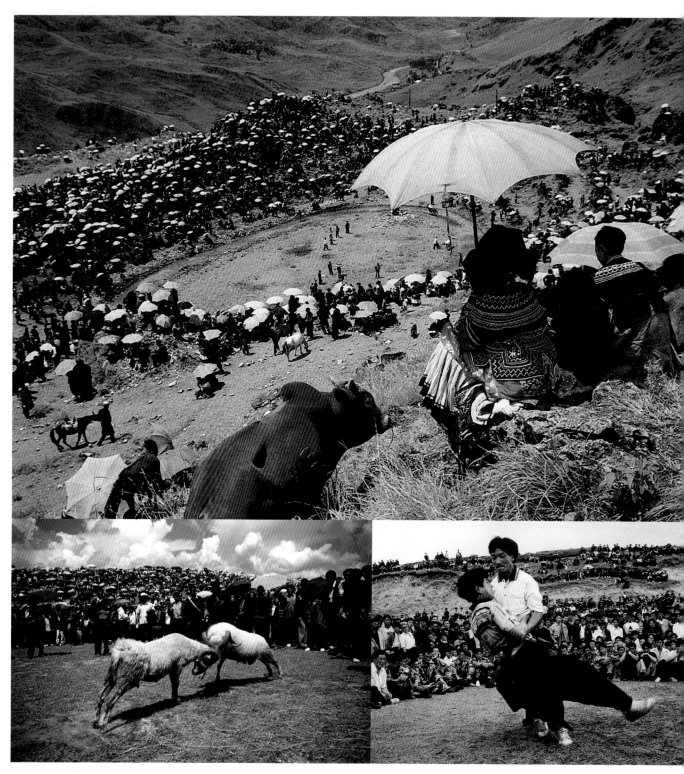

凉山彝族火把節（組照）　胡小平（四川）

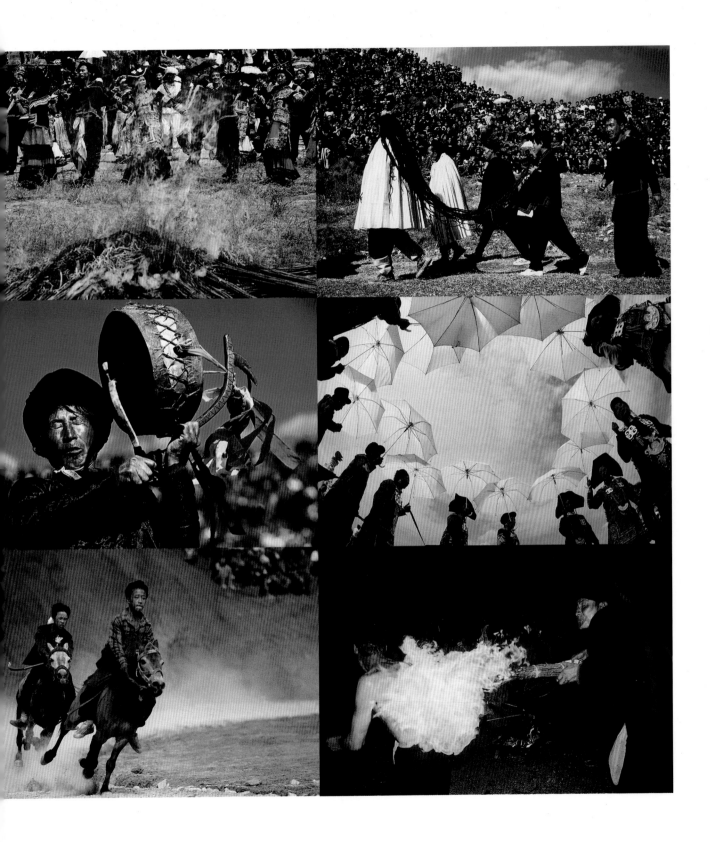

銀　獎

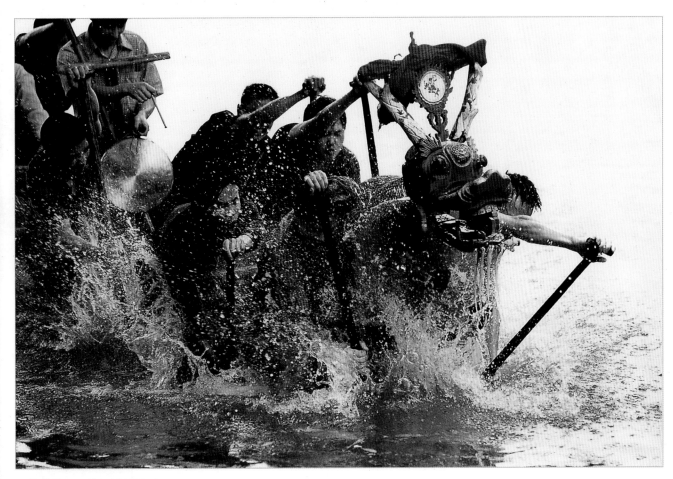

龍的傳人　錢立新（浙江）

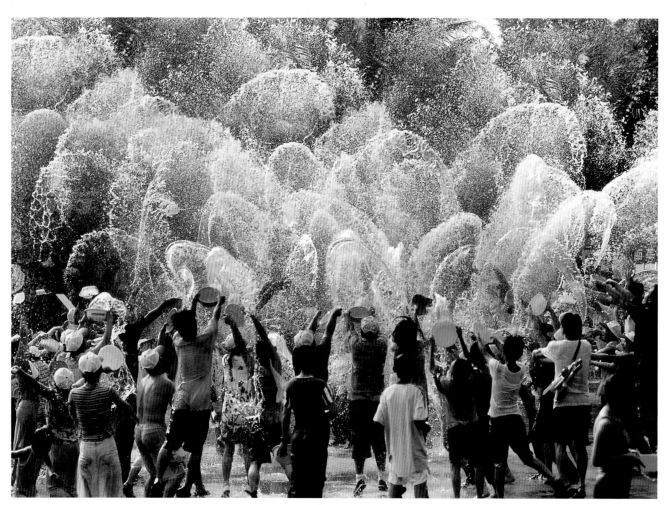

歡樂的水花　賈西林（廣東）

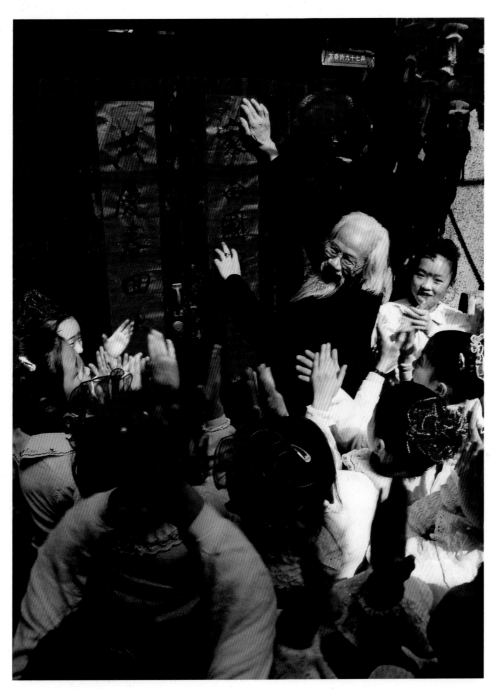

賀　春　李預端（上海）

銅　獎

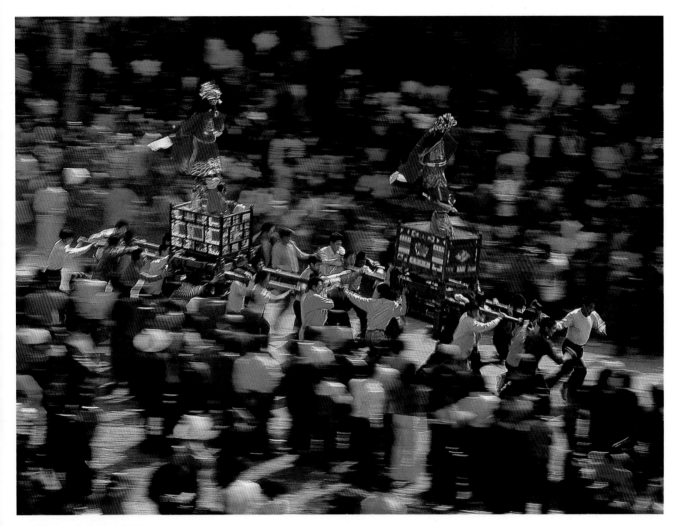

走古事　梅志建（臺灣）

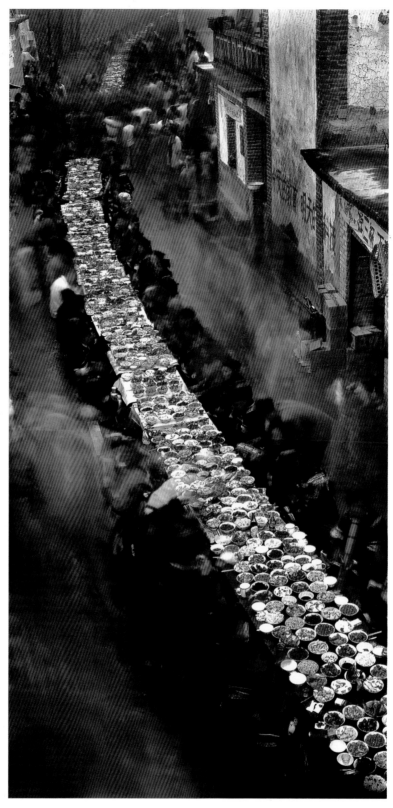

千年之禧長街宴　追　藝（雲南）

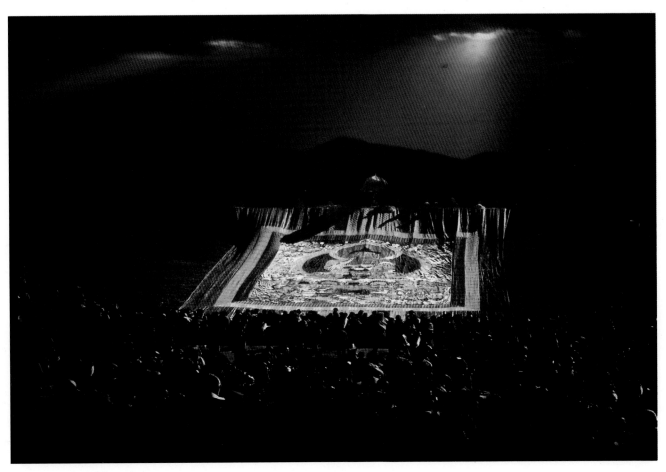

曬大佛　劉爲强（黑龍江）

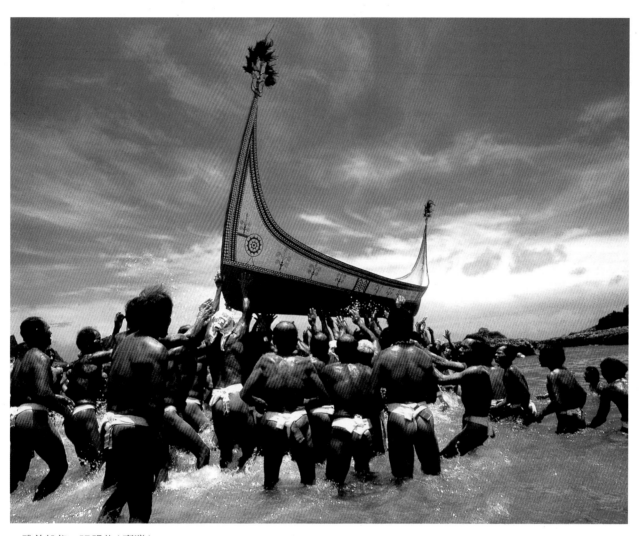

雅美船祭　張明芝（臺灣）

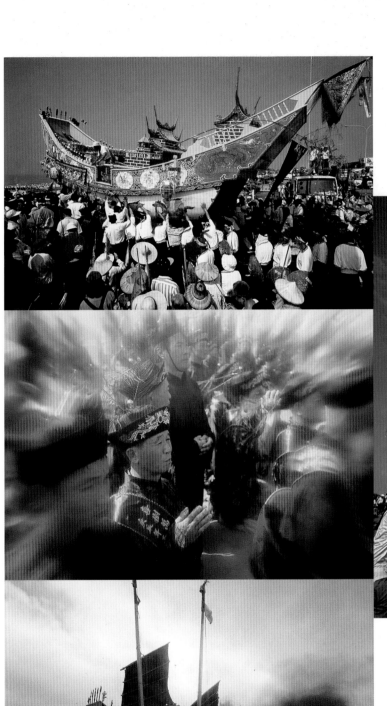

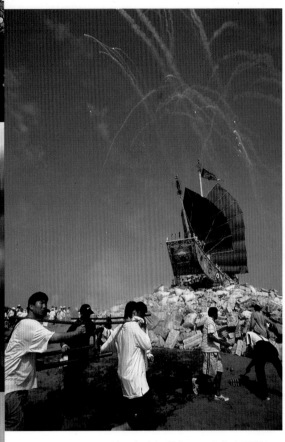

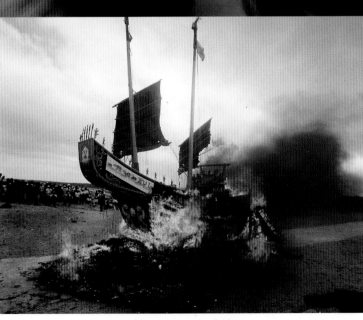

燒王船（組照）　張進翁（臺灣）

優 秀 獎

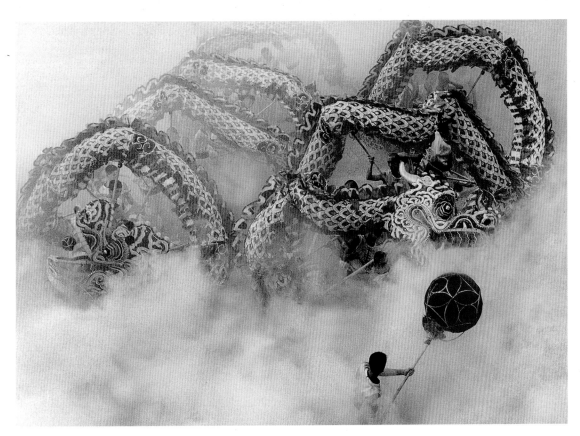

龍騰雲霧　袁學軍（北京）

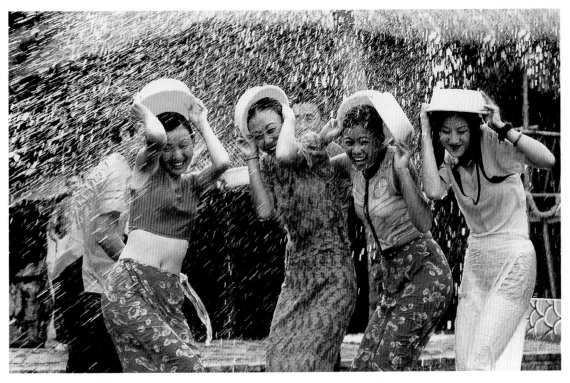

幸福水　賈西林（廣東）

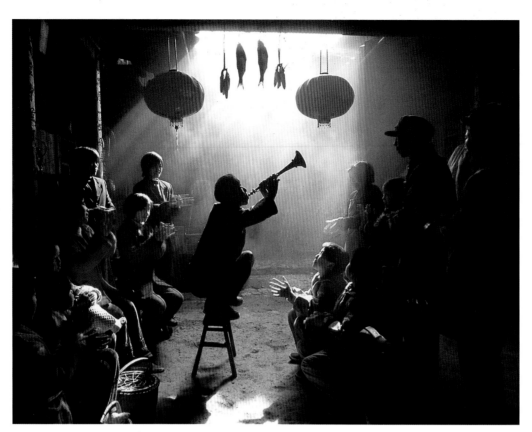

新春第一曲　華　威（浙江）

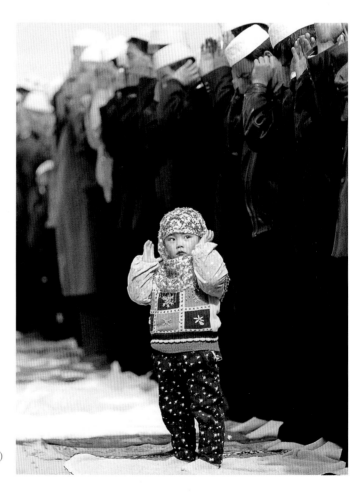

心　願　王　琦（甘肅）

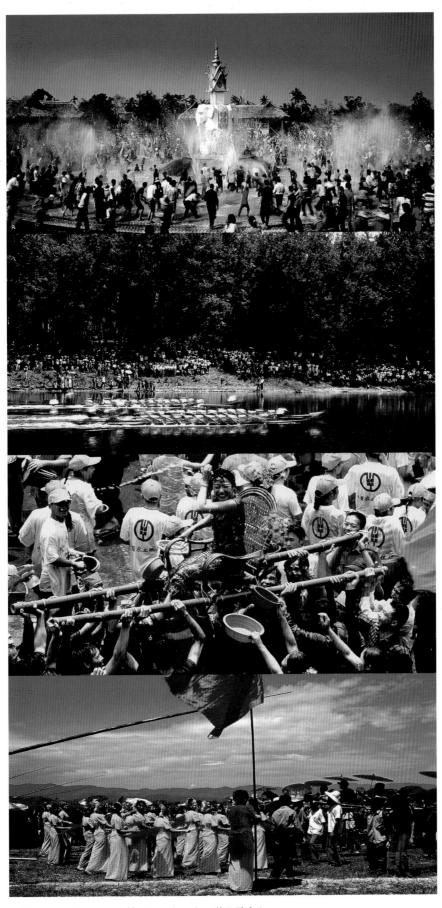

勐巴拉娜西——狂歡節（組照） 追　藝（雲南）

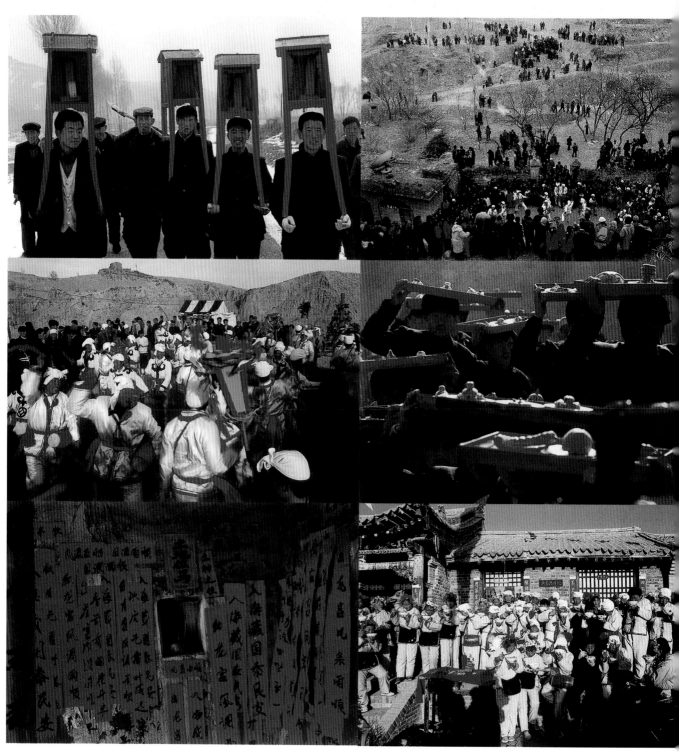

陕北的正月（组照）　黄新力（陕西）

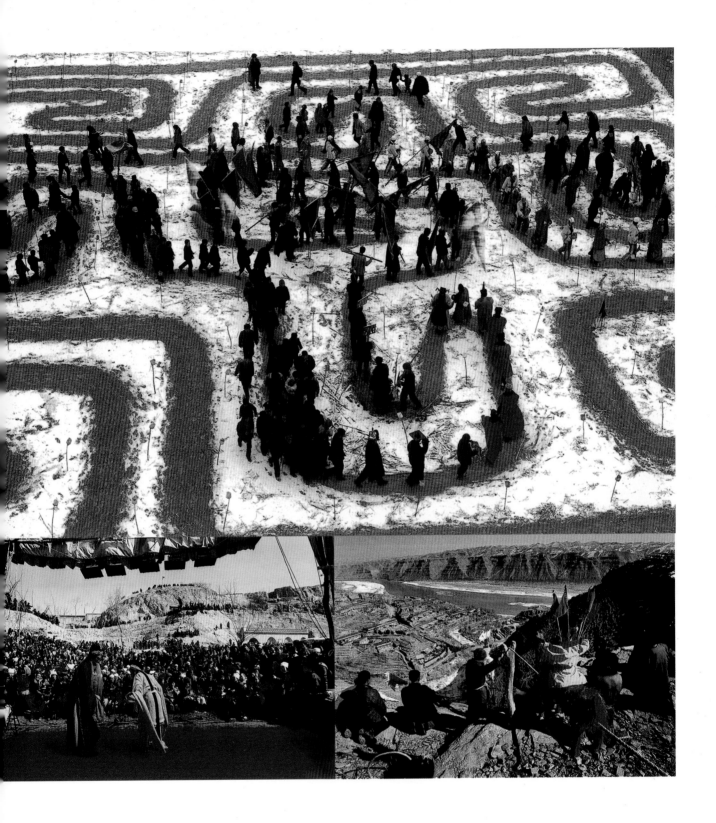

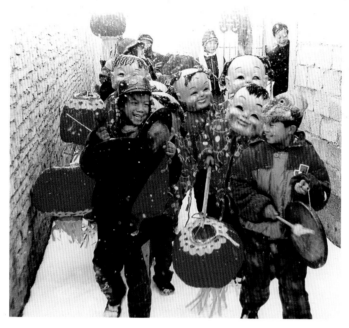

飛雪迎春　張青林（貴州）

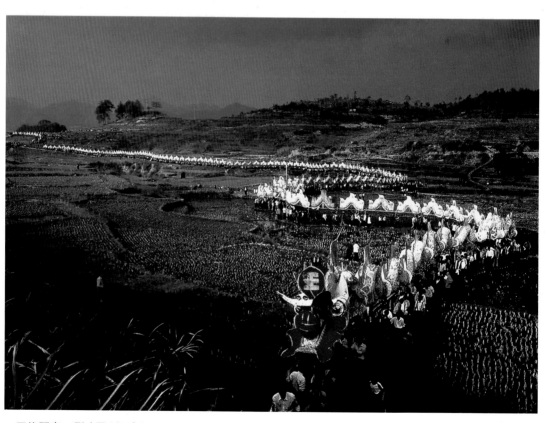

巨龍鬧春　劉建平（福建）

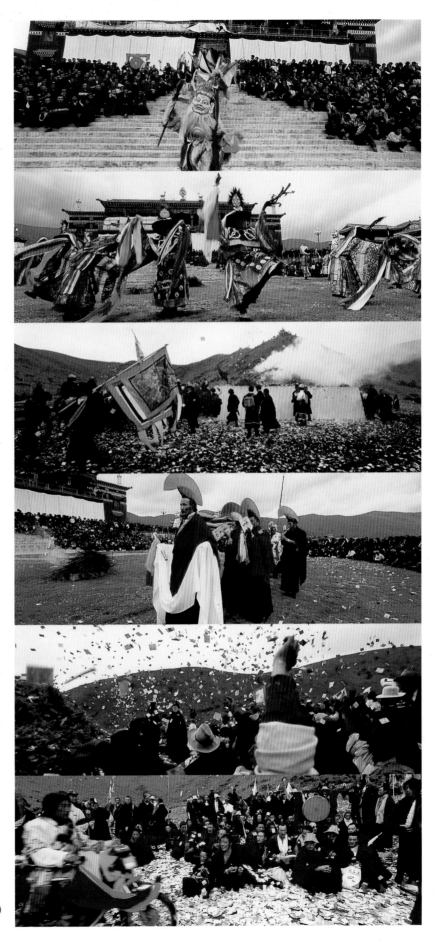

敬山神（組照） 王　琛（廣東）

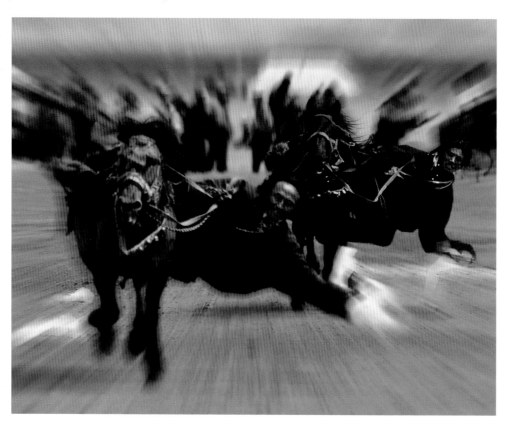

草原雄鹰　胡　鉴（浙江）

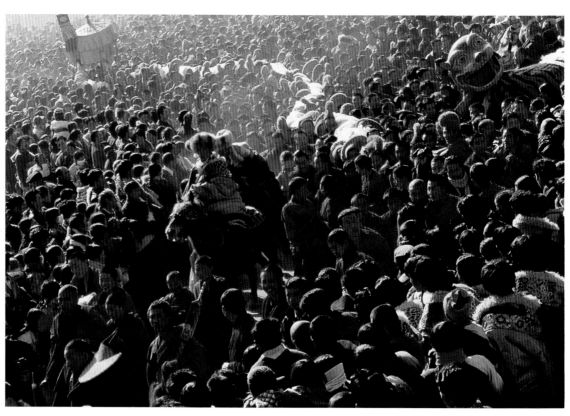

佛　归　崔博谦（辽宁）

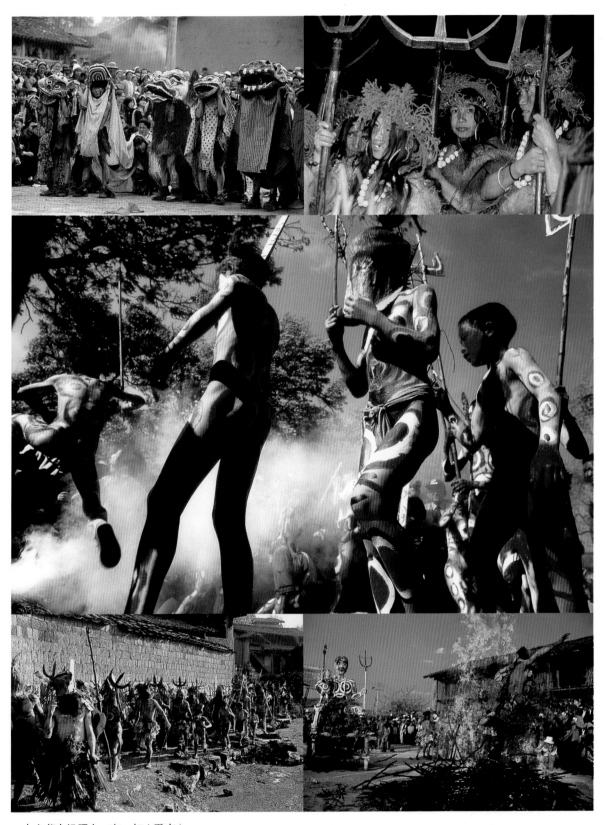

火之祭（組照） 李　旭（雲南）

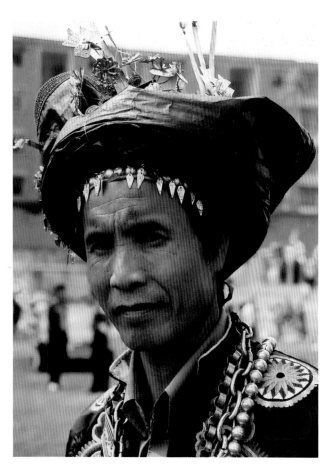

節日中的苗族漢子　黃　奇（北京）

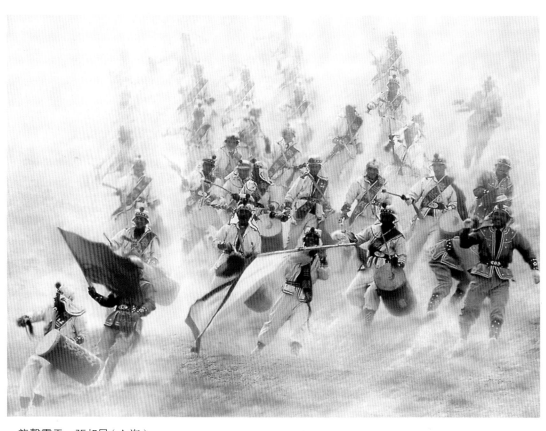

龍聲震天　張叔民（上海）

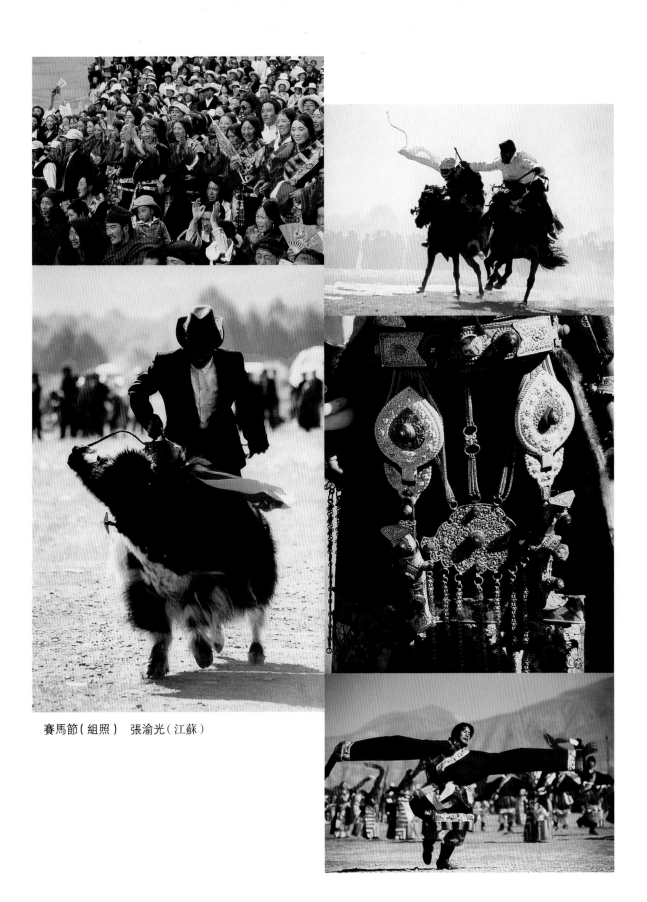

赛马节（组照）　张渝光（江苏）

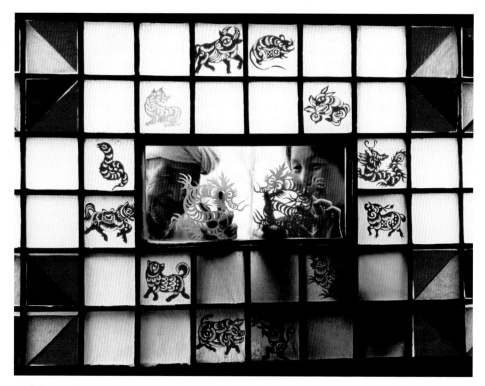

貼窗花　袁學軍（北京）

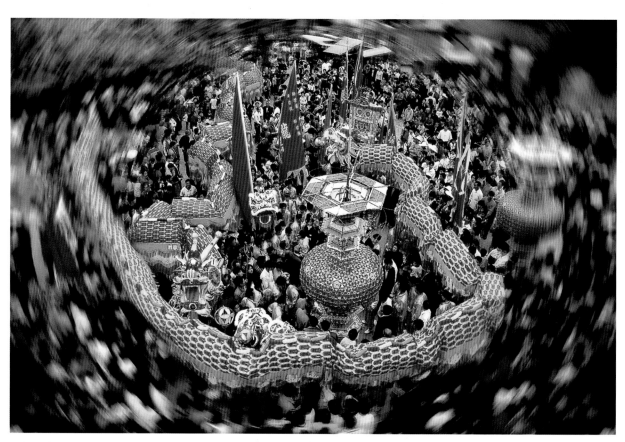

趕燈會　方華琪（廣東）

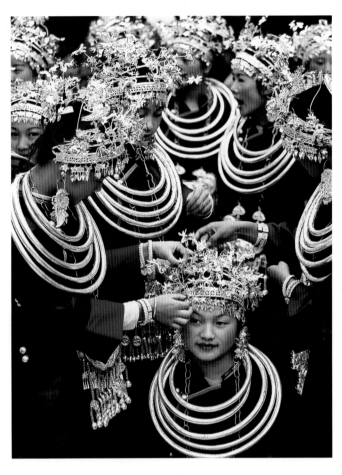

盛裝迎佳節　蒲永强（山東）

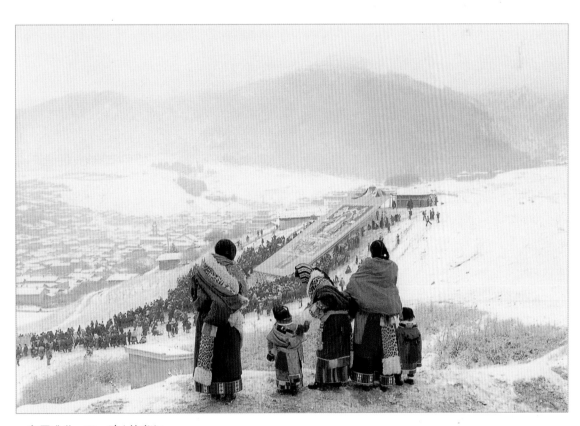

高原盛世　王　琦（甘肅）

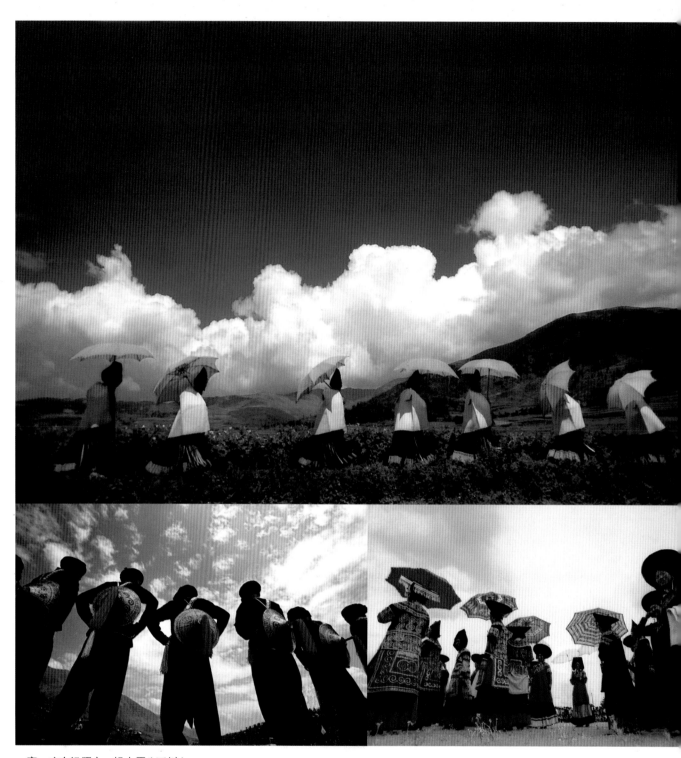

赛　衣（组照）　胡小平（四川）

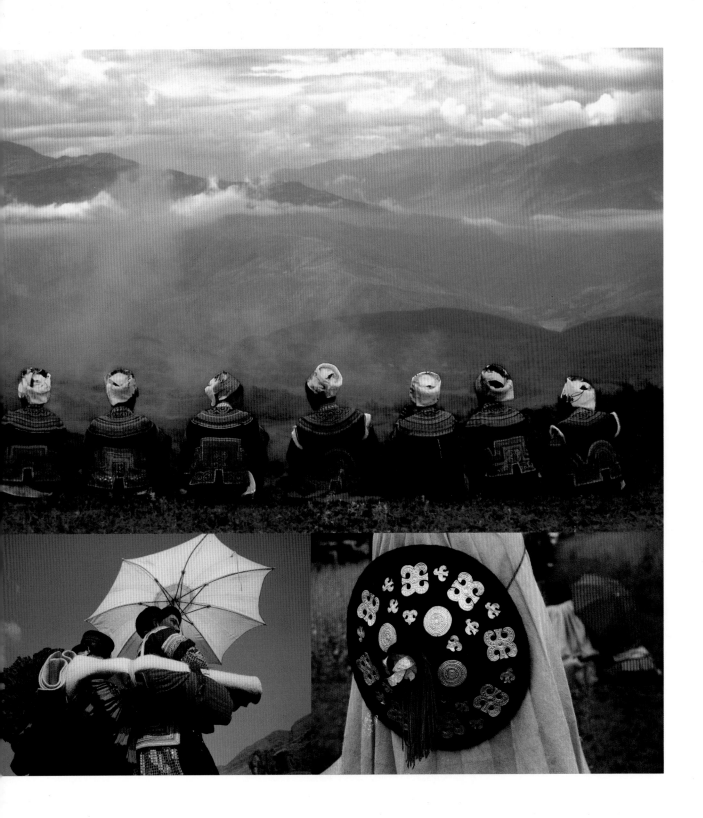

入選

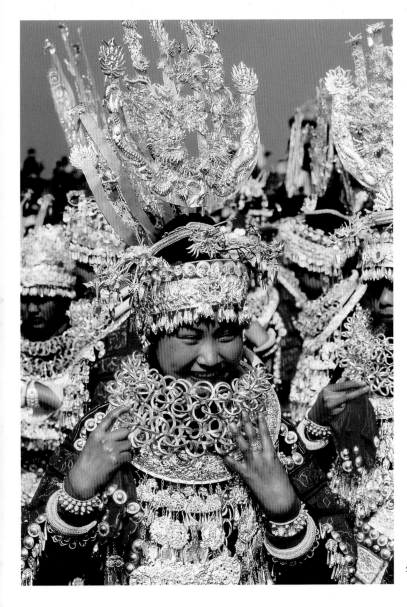

盛　裝　李　勇（貴州）

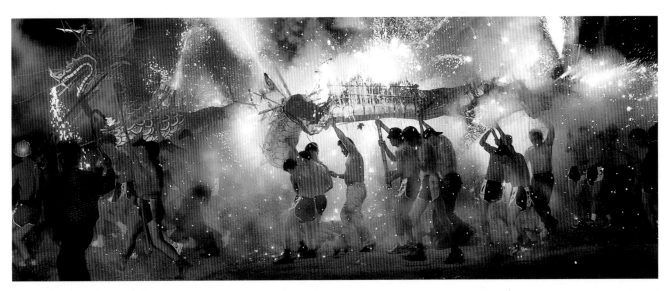

火龍狂舞鬧元宵　陳立雄（廣東）

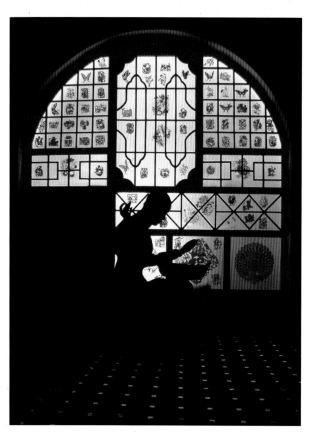

春　節　朱　劍（陝西）

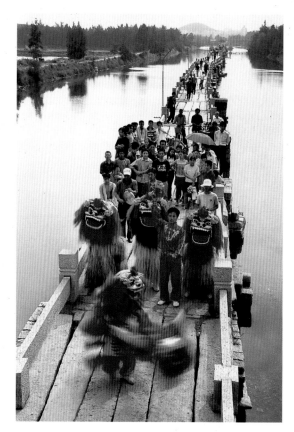

歡騰安平橋　吳繼凡（福建）

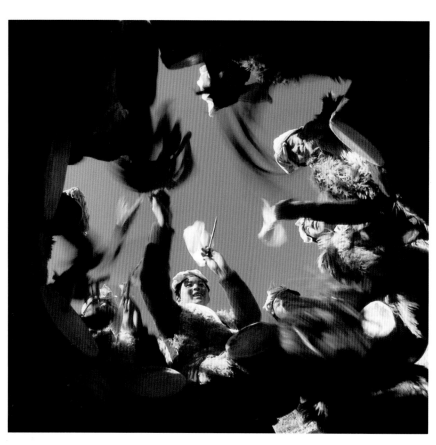

歡慶腰鼓　陳敢清（廣東）

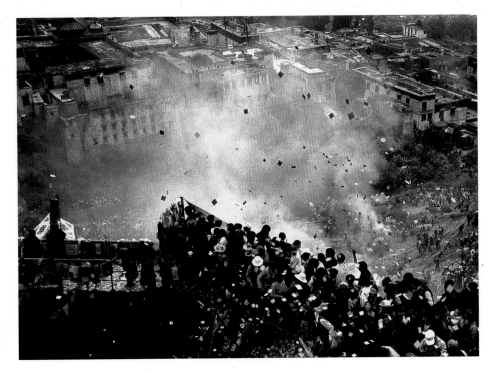

西藏雪頓節　楊爲春（福建）

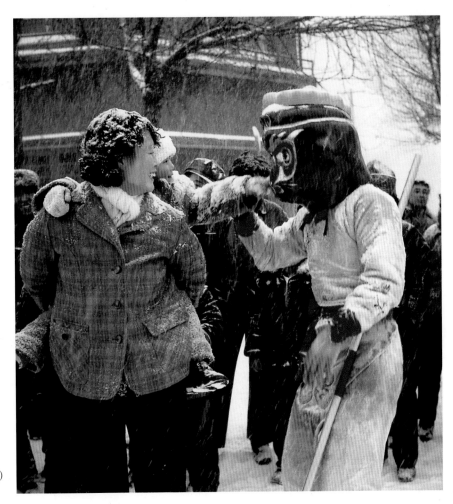

我愛猴哥　曾繁閣（遼寧）

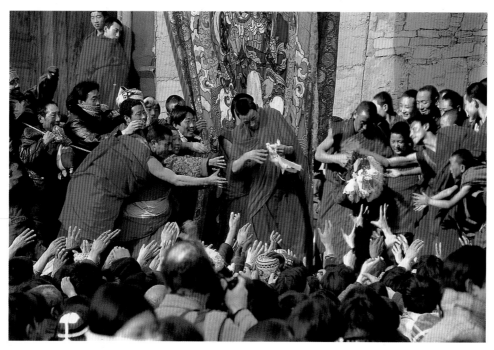

放生節　崔博謙（遼寧）

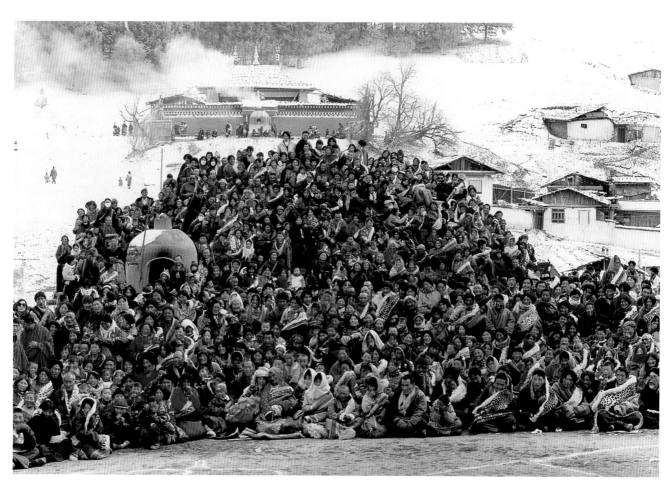

看法舞的人山　黃仰超（廣東）

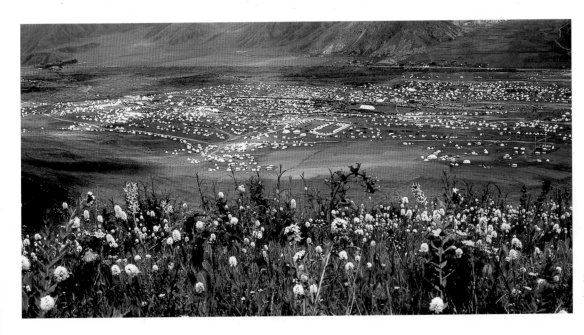

天上人間
崔博謙（遼寧）

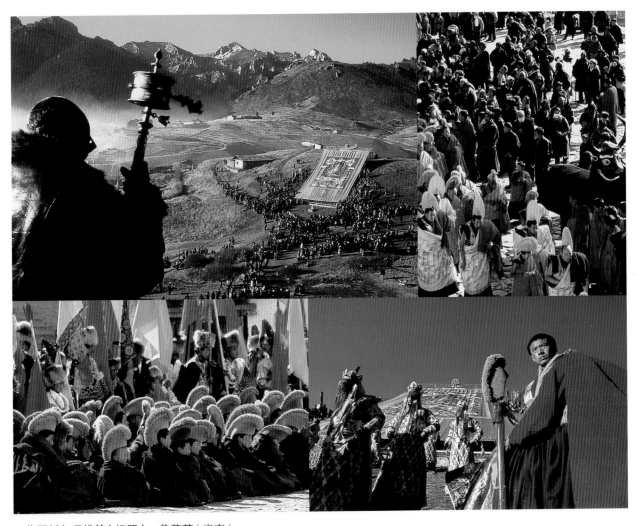

藏歷新年曬佛節（組照）　黃蕙英（廣東）

初一食餃年年餘　朱劍（陝西）

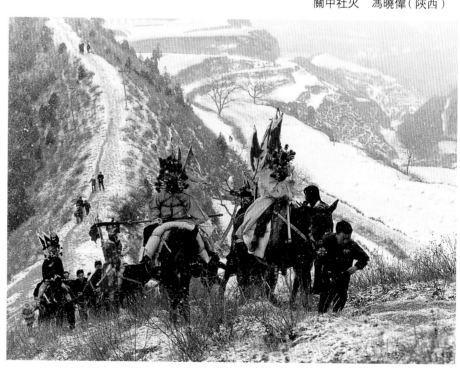

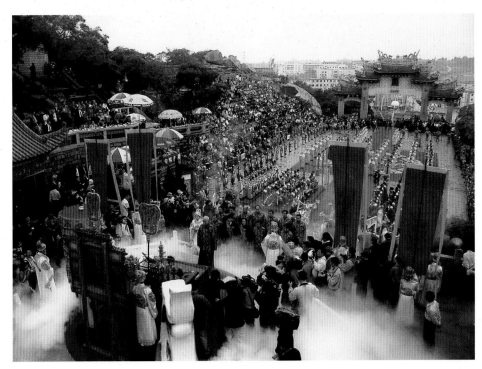

媽祖千年祭　俞振海（福建）

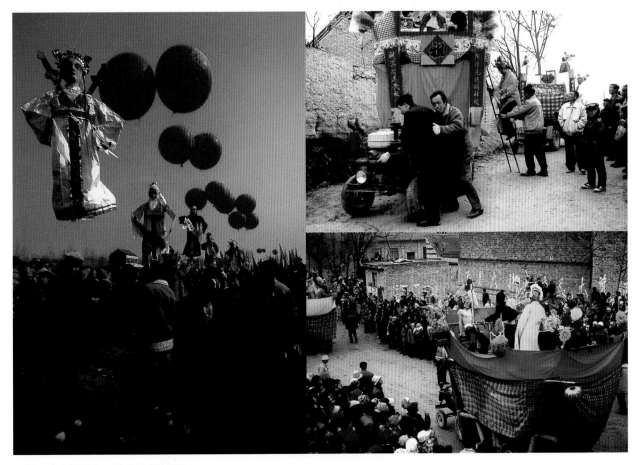

社　火（組照）　胡武功（陝西）

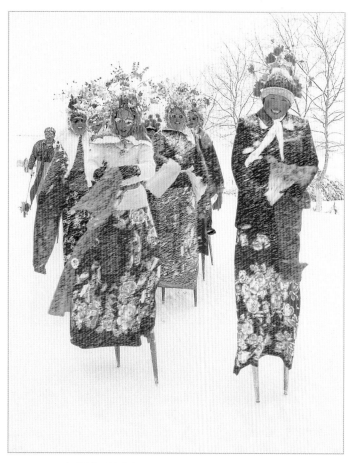

正　月　何樹森（遼寧）

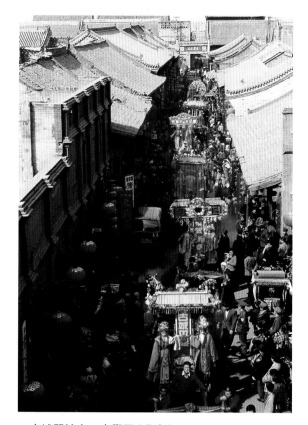

古城鬧社火　袁學軍（北京）

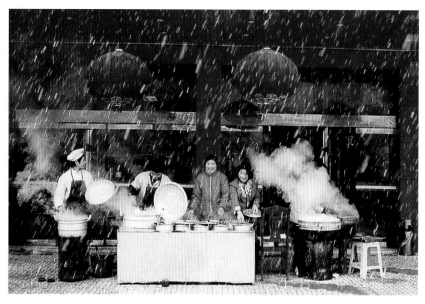

瑞雪迎祥　傅宜强（江西）

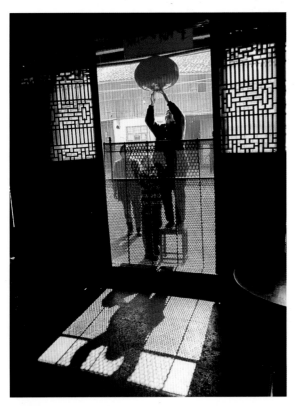

元宵上燈　胡　鑒（浙江）

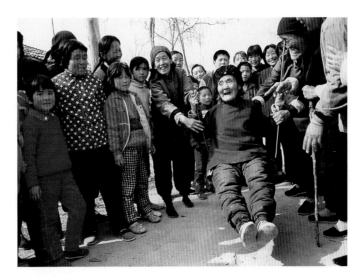

老來樂　魯少河（山東）

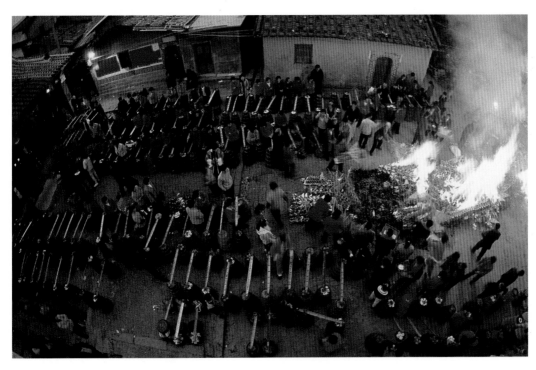

鬧元宵　徐學仕（福建）

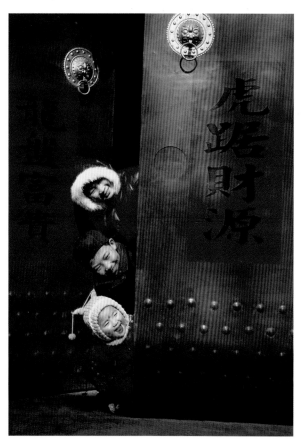

過年了　王慶和（山東）

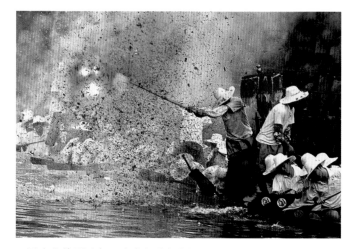

電光火炮鬧端午　車志輝（廣東）

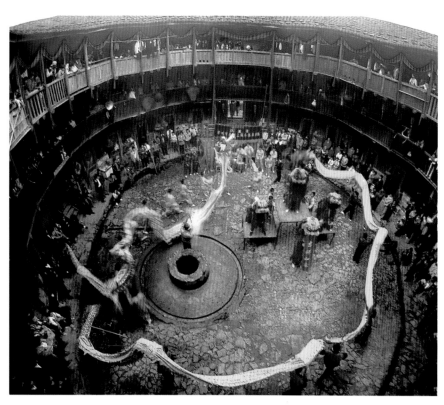

蛟龍金獅鬧土樓　黃啓人（福建）

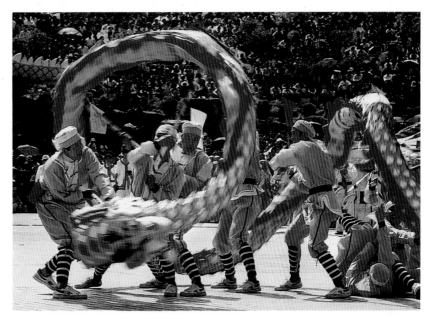

金龍騰舞過端午　唐　鋒（浙江）

年年清明祭軒轅（組照）　王天育（陝西）

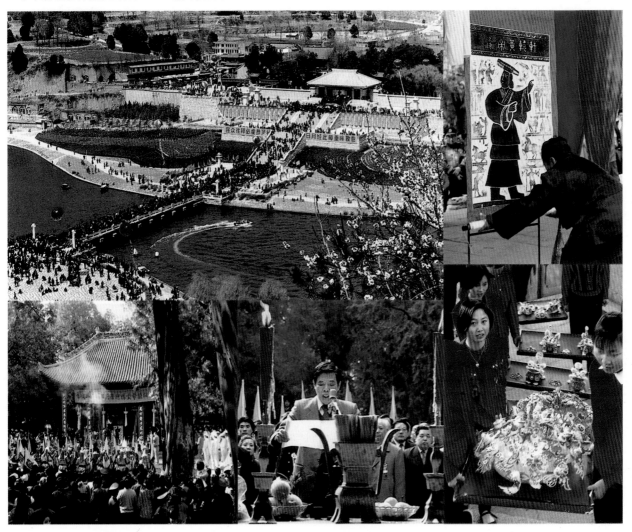

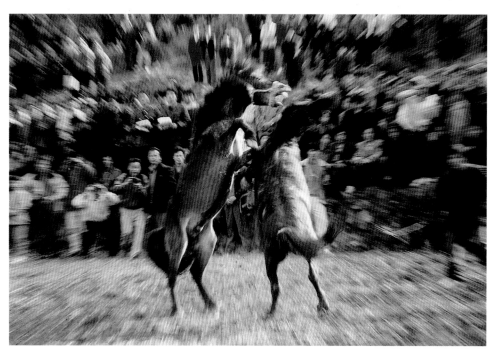

争　雄　徐允學（廣西）

聖　地　孟德琪（北京）

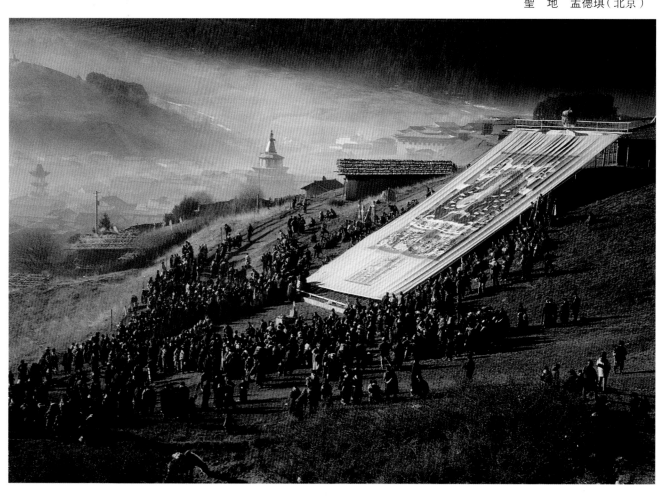

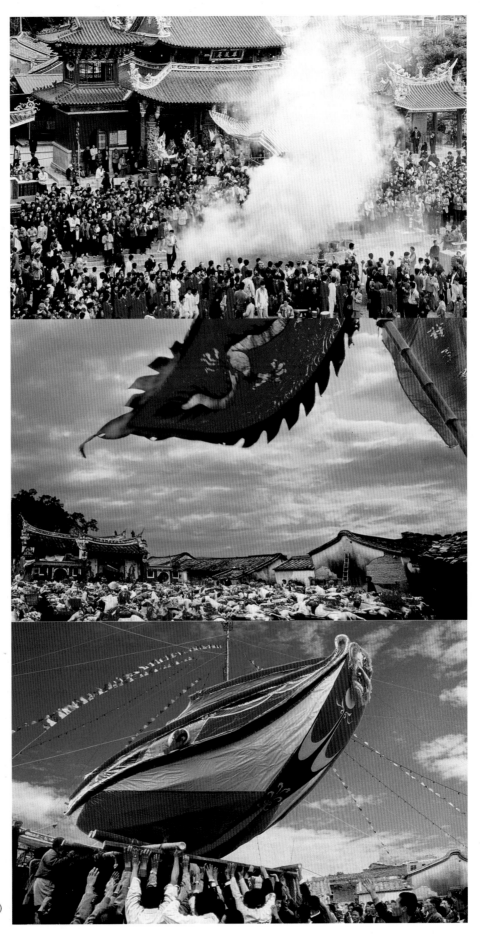

祭海神（組照）　蔣長雲（福建）

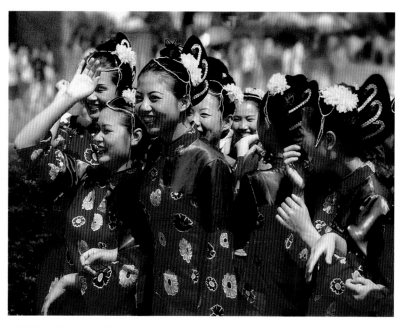

歡顔一現　林　獻（福建）

戰猶酣　王先寧（貴州）

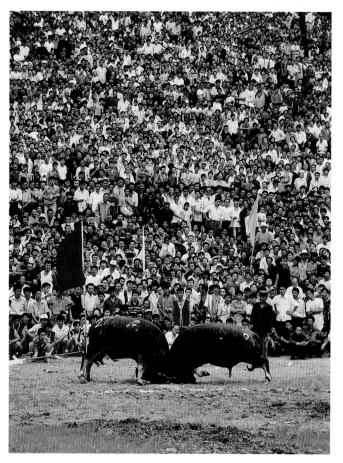

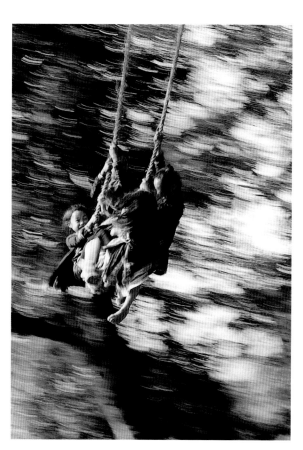

打秋千　劉學文（貴州）

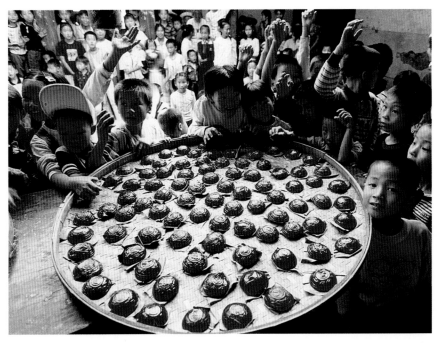

逢年過節　黃飛鳴（福建）

元宵節（組照）　馬金焰（福建）

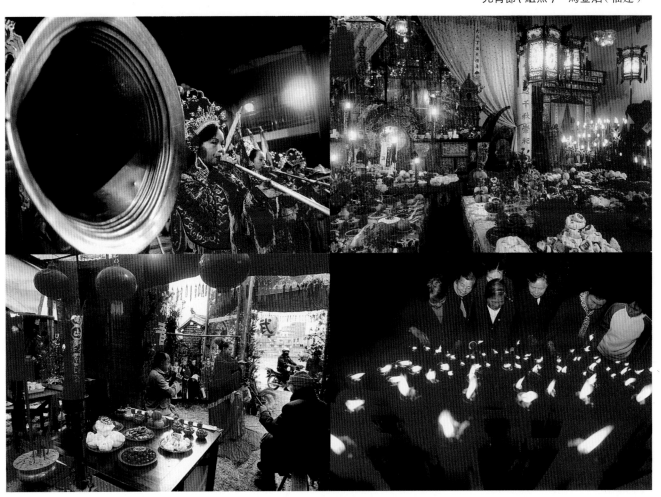

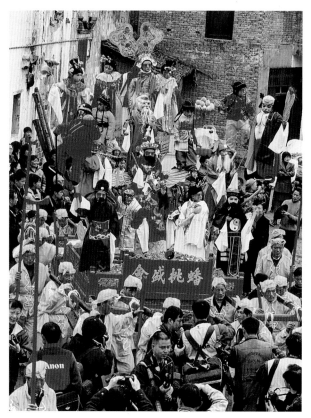

蟠桃會　黃　達（廣東）

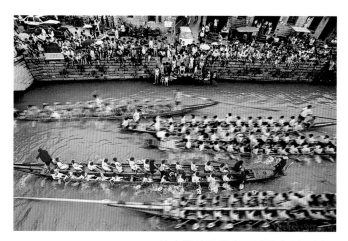

龍舟競渡勇當先　潘晨曦（福建）

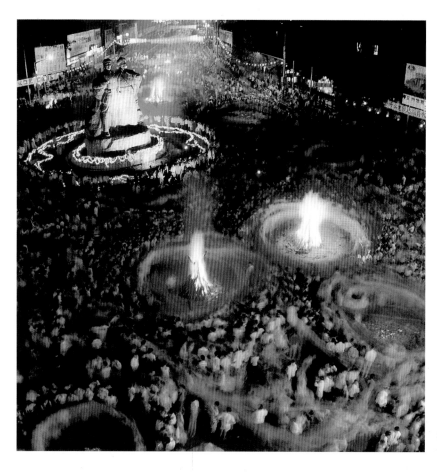

火把節狂歡　陳立維（廣東）

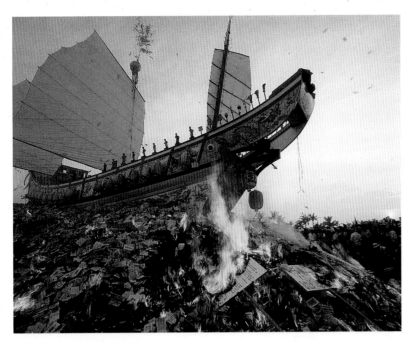

燒王船　梅志建（臺灣）

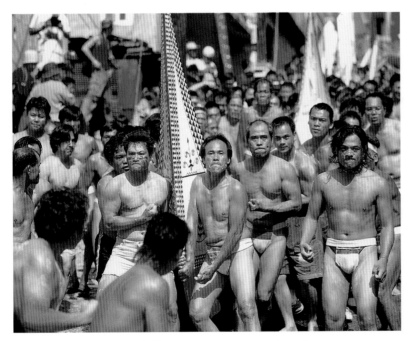

新船下水禮　梅志建（臺灣）

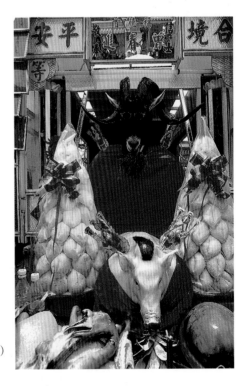

客家義民節祭品　梅志建（臺灣）

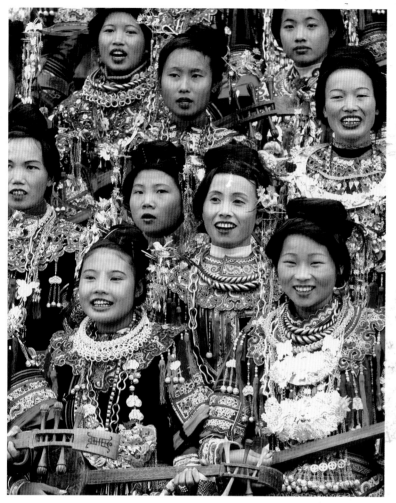

侗女齊飛歌　黃一鳴（海南）

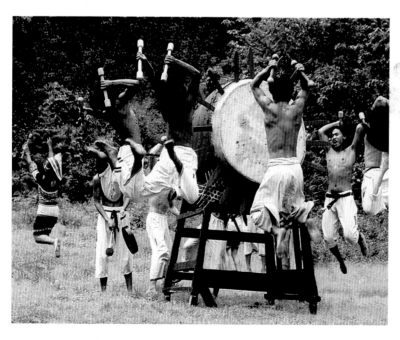

飛雪迎春　任秀庭（河北）

太陽鼓舞　張叔民（上海）

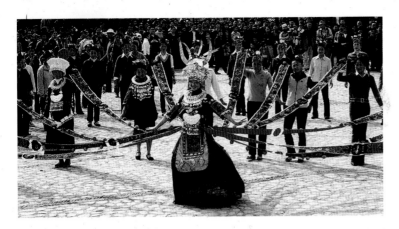

锦鸡起舞　李　勇（贵州）

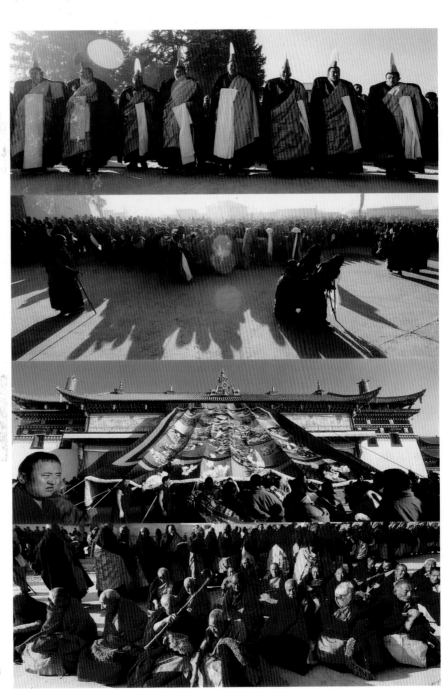

晒大佛（组照）　王　琛（广东）

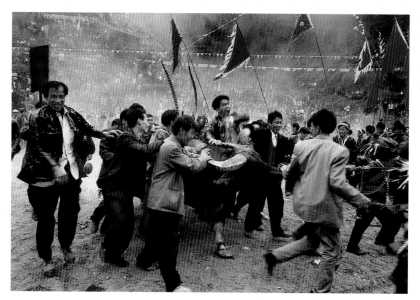

鬥牛王　謝慶雲（廣西）

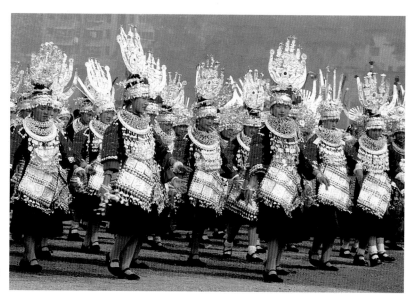

姊妹節　劉學文（貴州）

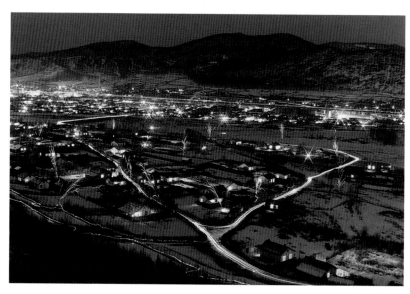

除夕之夜　宿　威（黑龍江）

春暖人間　陳敢清（廣東）

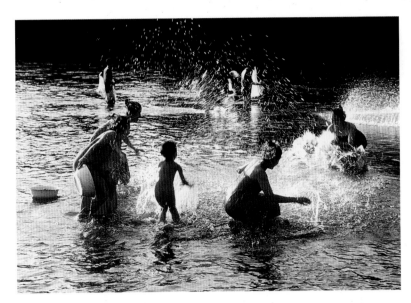

嬉　水　沈利亞（浙江）

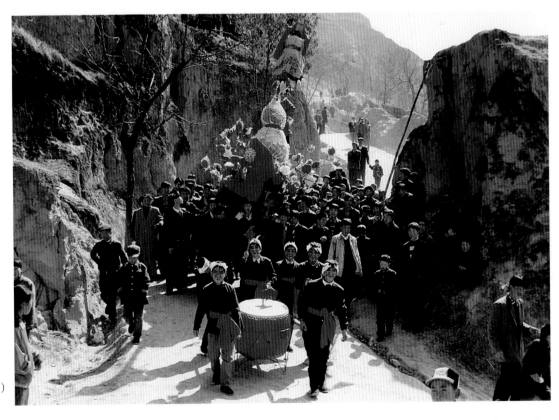

鬧　春　陳小平（陝西）

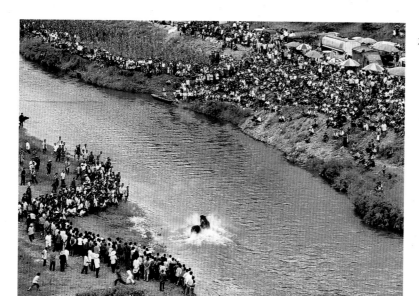

水牛争霸　楊　艦（貴州）

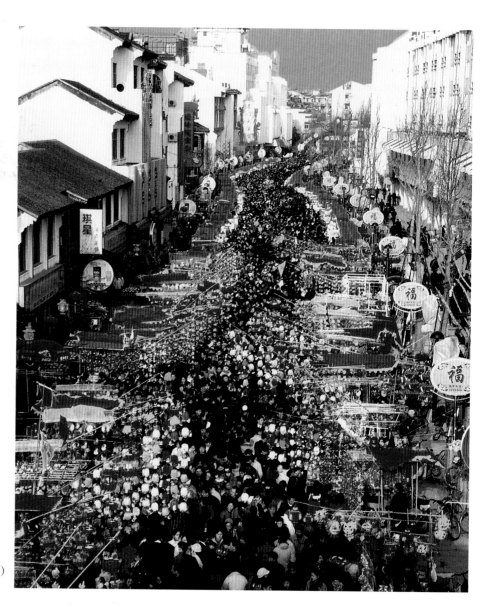

金陵燈會　張全寧（江蘇）

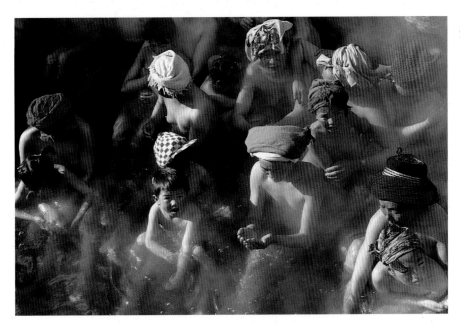

鼓臟節（組照）　鄭　鐵（貴州）

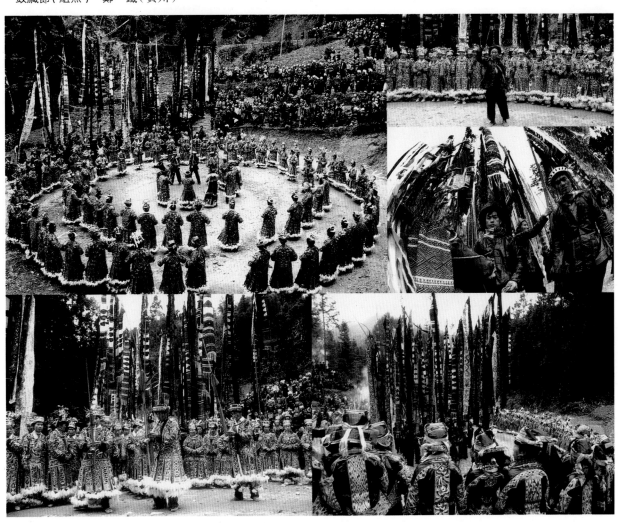

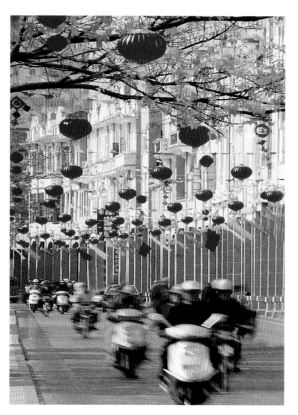

初三、初四拜年去　吴宗斌（廣東）

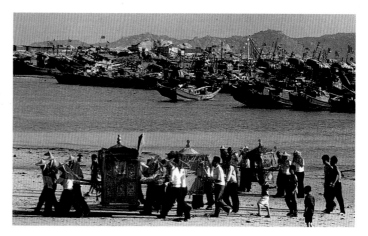

女神巡海　章慶煌（福建）

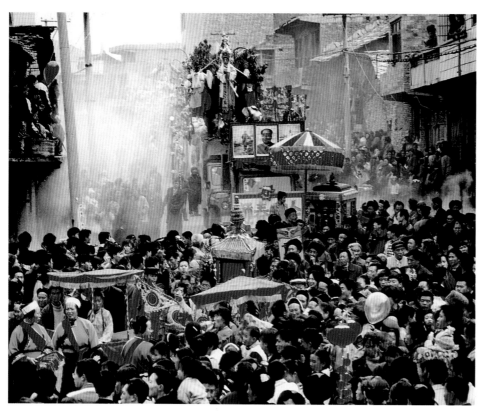

山村盛會　白俊榮（貴州）

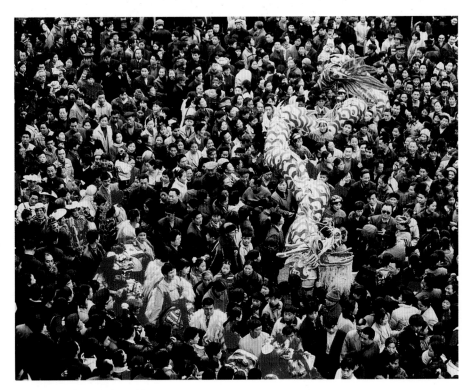

鬧元宵　楊正南（四川）

馬年到來香火旺（組照）　王曉莊（四川）

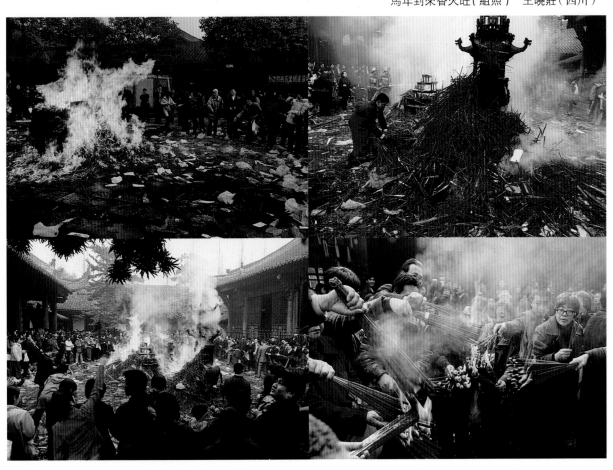

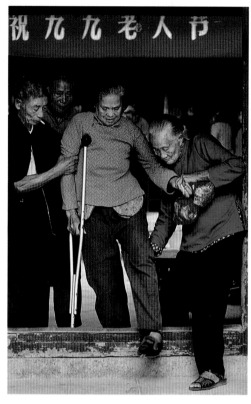

難得相聚　章慶煌（福建）

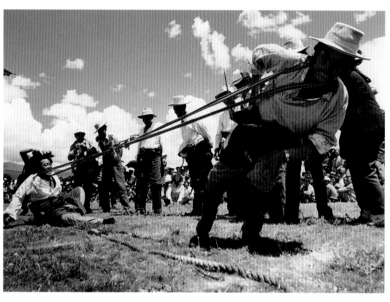

力的較量　袁學軍（北京）

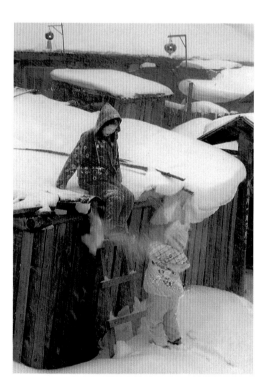

嬉雪圖　林國瑞（黑龍江）

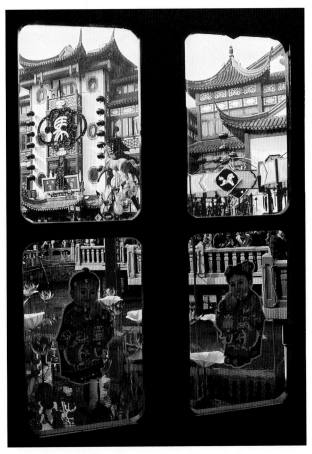

窗　外　李預端（上海）

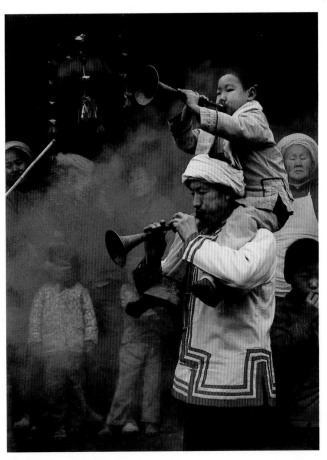

二重奏　袁學軍（北京）

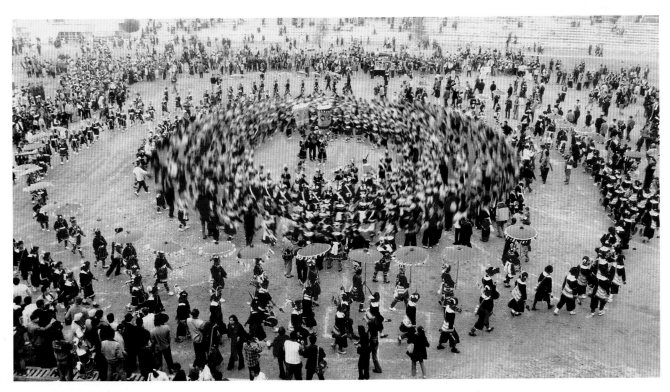

瑤鄉圓舞曲　李旭東（廣東　）

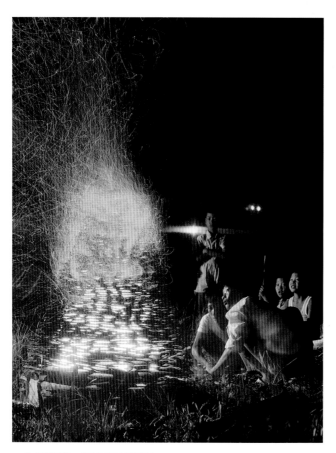

金輝彩焰　陳文喜（廣東）

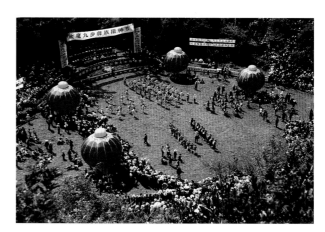

彝族獵神節　趙繼良（雲南）

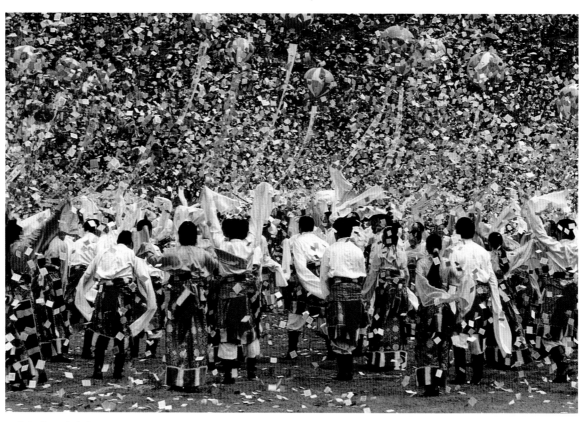

喜　慶　魏堯富（甘肅）

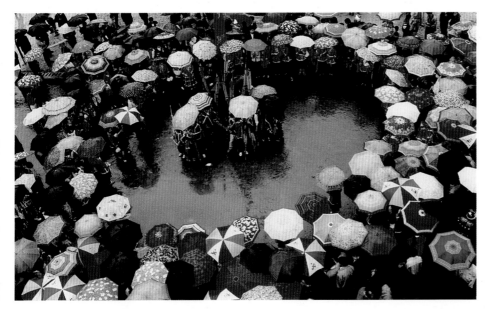

下雨啦　覃美春（廣西）

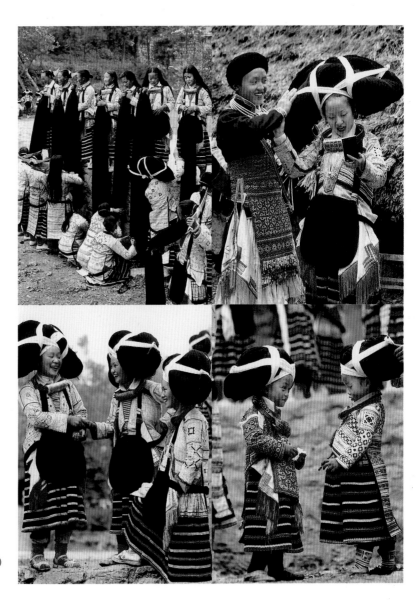

節日盛裝（組照）　楊　艦（貴州）

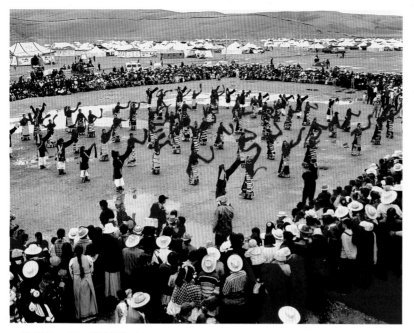

鍋莊舞　胡　鑒（浙江）

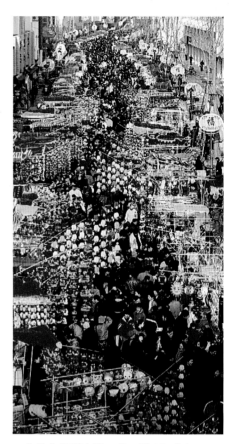

萬盞花燈鬧秦淮　徐　峰（江蘇）

正月裏的雪鄉　宋擧浦（北京）

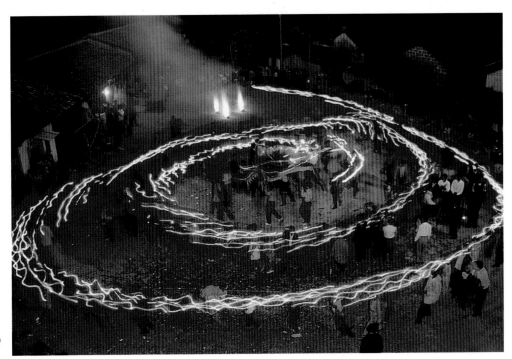

山村燈會　吳流生（廣東）

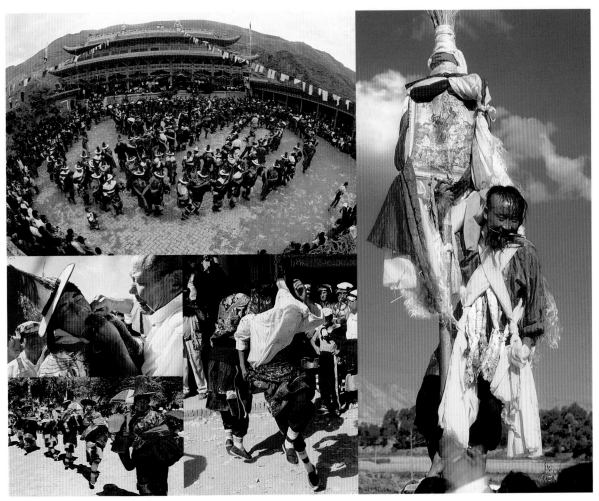

神奇的藏鄉六月會（組照）　崔博謙（遼寧）

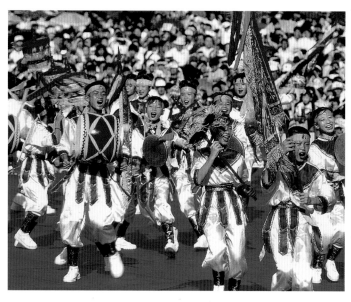

小小陣頭舞者　梅志建（臺灣）

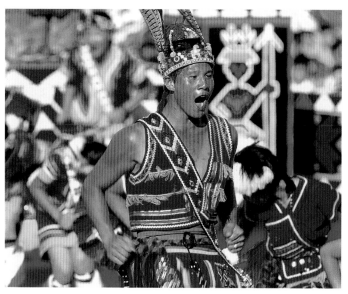

慶豐收　梅志建（臺灣）

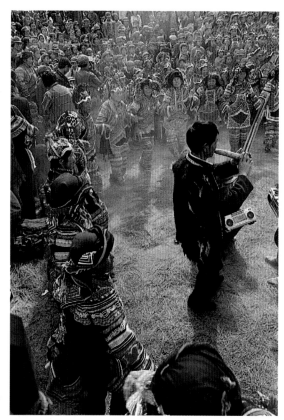

沸騰的賽裝節　李學智（四川）

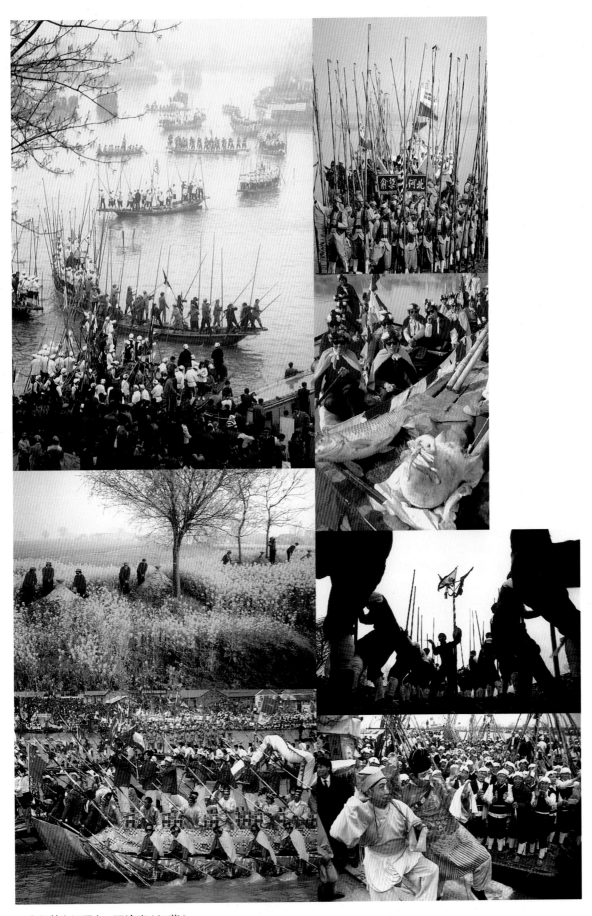

會船節（組照） 張渝光（江蘇）

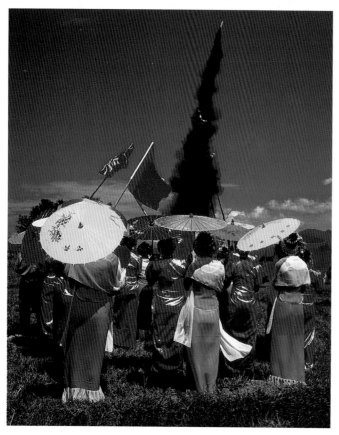

勐巴拉娜西——風情　追　藝（雲南）

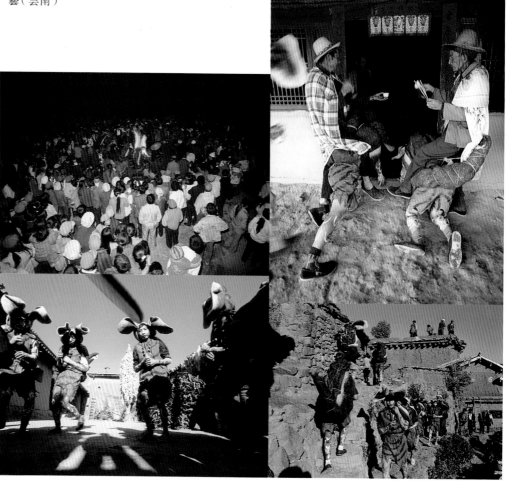

彝族虎節（組照）
劉建明（雲南）

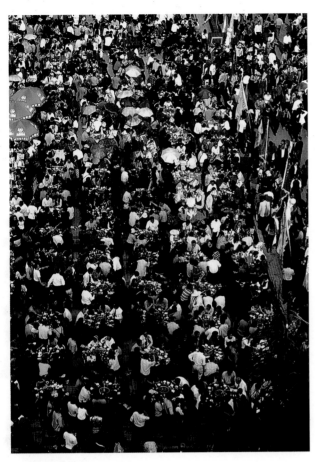

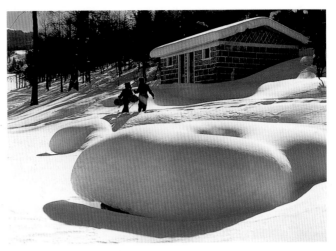

天邊邊上過大年　韓栓柱（新疆）

大盆菜　彭煜江（廣東）

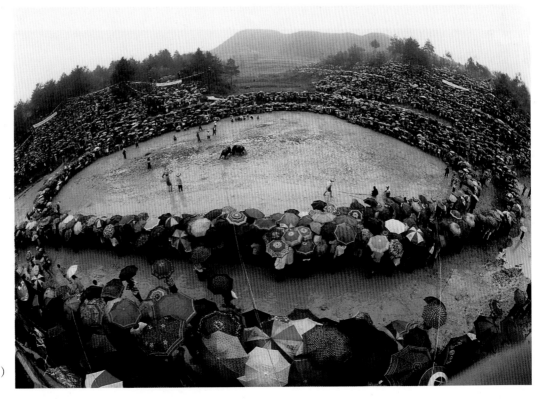

鬥　牛　栗運成（河北）

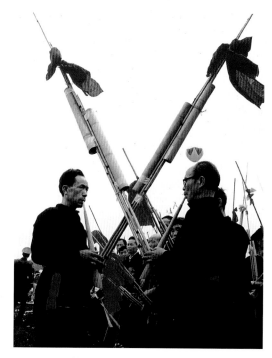

國際蘆笙節　田鳳仙（山東）

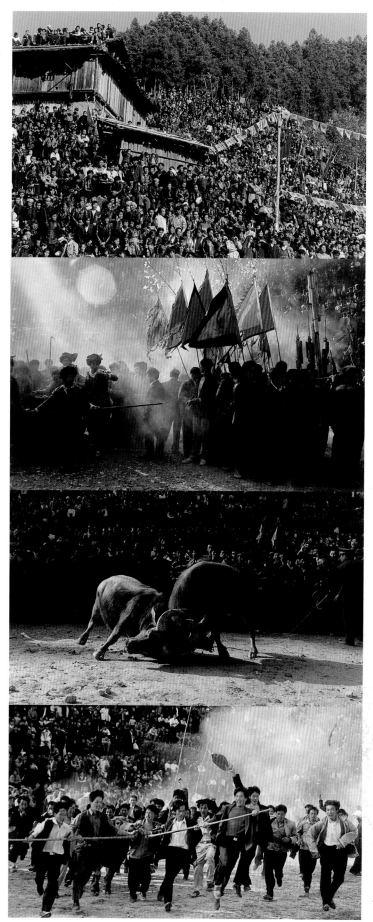

侗鄉鬥牛節(組照)　周湛華(貴州)

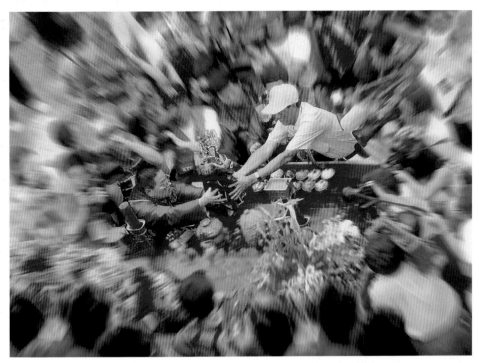

海峽兩岸媽祖情　曾金洪（福建）

藏北那曲賽馬節（組照）　韋愛平（四川）

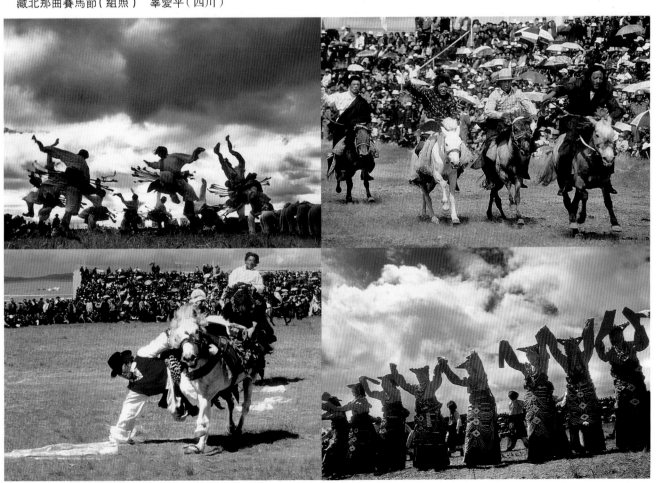

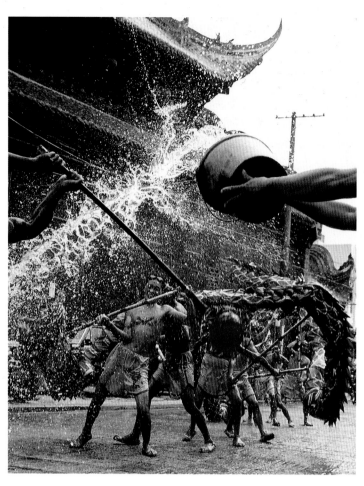

與水共舞　潘國基（四川）

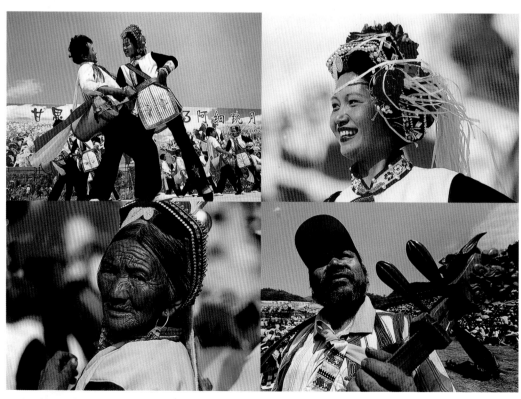

跳月節上的阿細人（組照）　段　凱（雲南）

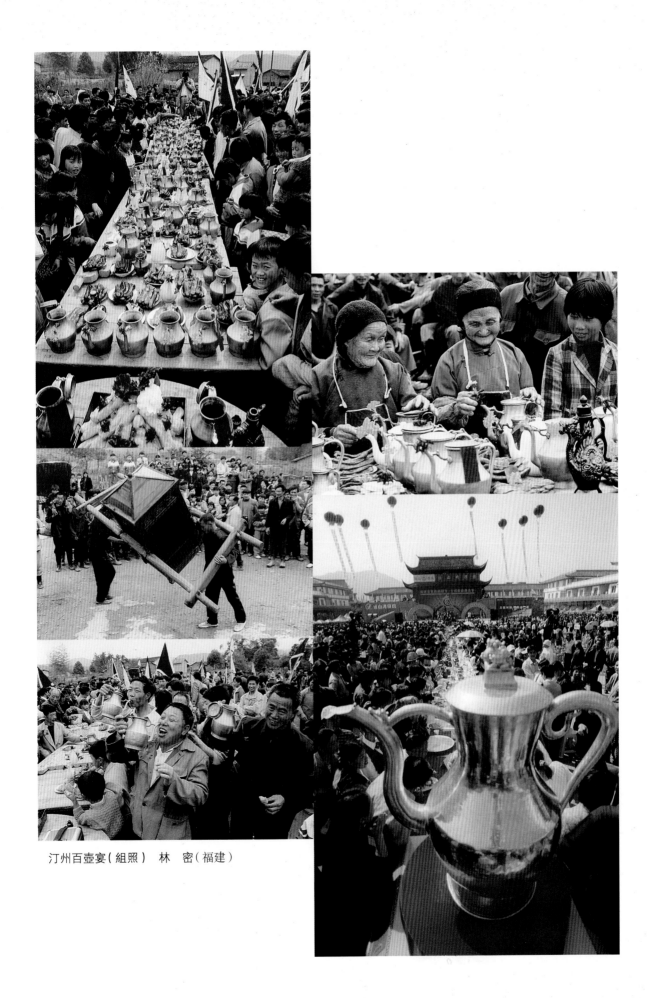

汀州百壶宴（組照）　林　密（福建）

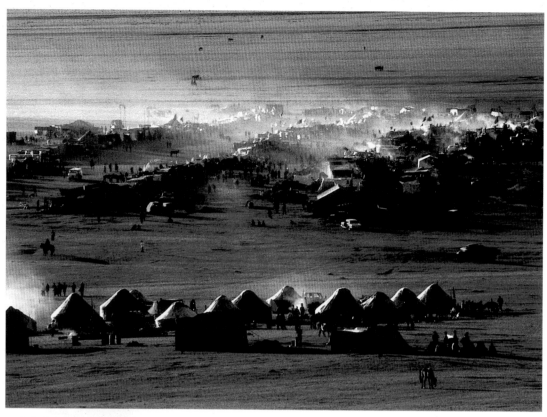

盛會盛市　趙　勇（福建）

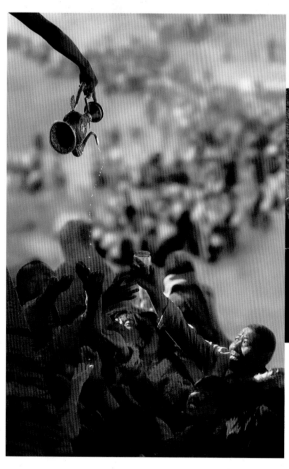

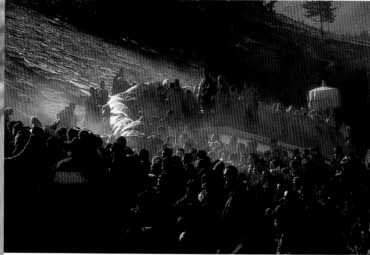

曬佛節（組照）　蔡瑜生（廣西）

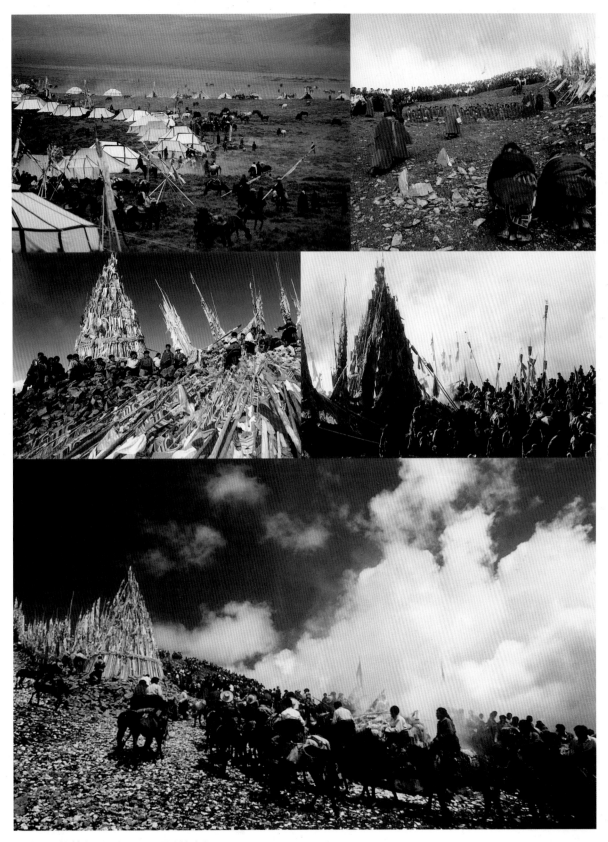

甘南插箭節（組照） 竺　靈（甘肅）

圖書在版編目（CIP）數據

中華傳統節日：全國攝影大獎賽作品集
海風出版社編.—福州：海風出版社，2004.9
 ISBN 7-80597-497-7

 Ⅰ.中…　Ⅱ.海…　Ⅲ.攝影集－中國－現代
Ⅳ.J421

中國版本圖書館 CIP 數據核字（2004）第 096817 號

中華傳統節日
全國攝影大獎賽作品集
*
海 風 出 版 社
（福州市鼓東路 187 號　郵編:350001）
福建彩色印刷有限公司制版印刷
開本 889×1194　1/16　5 印張
2005 年 3 月第一版第二次印刷
ISBN 7-80597-497-7/J·113
定價:118.00 圓